原則

香港話劇團黑盒劇場原創劇本集（一）

郭永康

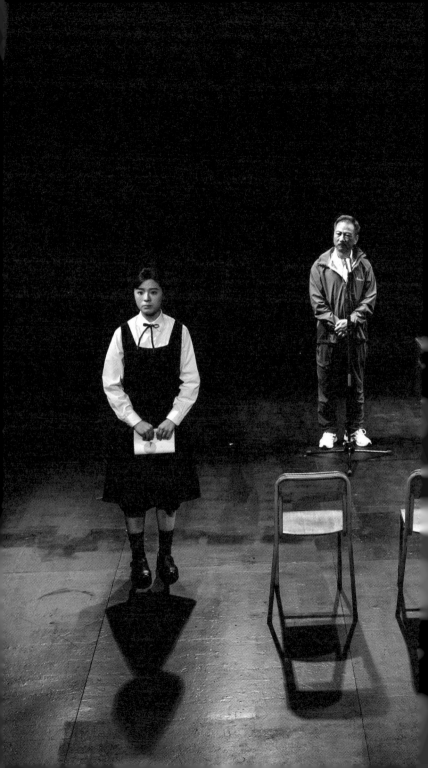

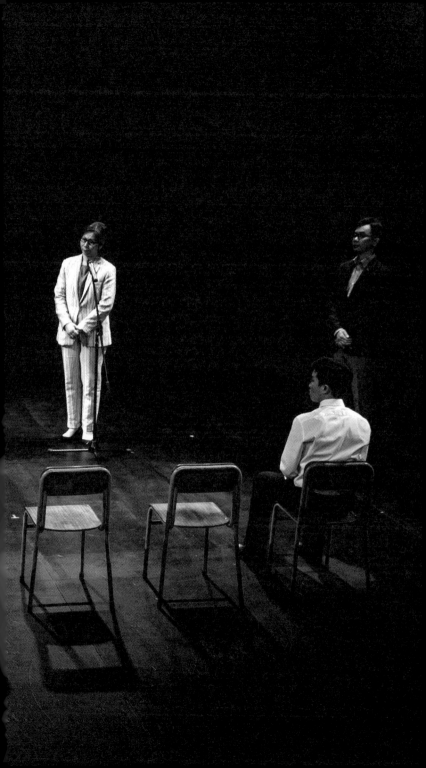

《原則》

人物

凌芷	女，五十五歲，校長
陳賢	男，五十七歲，副校長
蔡霖	男，五十二歲，訓導主任
傅佩晴	女，十六歲，中五，學生會會長
梁健博	男，十六歲，中五，領袖生隊長

場次

第一場	新校規(十月上旬)	
第二場	提議(十月上旬)	
第三場	學生報(十一月上旬)	
第四場	長跑(十一月中旬)	
第五場	三方會議(十二月下旬)	
第六場	中文科(一月下旬)	
第七場	原則(一月下旬)	
第八場	人性(二月中旬)	
第九場	聽證會(二月中旬)	
第十場	羽毛球(二月中旬)	
第十一場	教育(四月上旬)	

第一場

中學，校長室。一個比較拘謹而且狹窄的空間。

凌芷，女性，穿著行政套裝，在校長室中，門開著。

陳賢穿著運動服，進入，他關上門。

陳賢　　有冇時間講兩句?

凌芷　　陳副校，你好似冇make appointment。

陳賢　　其實唔需要記「小過」啊。

凌芷　　不如等開校務會議嘅時候再討論啊。

陳賢　　佢兩個都係冇換到PE衫啫。

凌芷　　新校規之所以要訂立，就係想學生喺操場度進行球類活動嘅時候，換返套體育服，我有冇理解錯?

陳賢　　校長，校規不外乎人情喋啫。

凌芷　　我同意，但係唔記「小過」會對其他遵守校規嘅同學唔公平。

陳賢　　你有冇去過操場度打個轉?

凌芷　　我有啊。

陳賢　　而家小息同埋lunch愈嚟愈少人。

凌芷　　係啊。

陳賢　　咁樣真係好咩？

凌芷　　我唔會話好，但係都未必係一件壞事。陳副校，我四點三十分有appointment。除咗嗰兩個學生嘅問題，我諗你應該係想檢討吓條新校規，我建議你放入下次校務會議嘅agenda。

陳賢　　凌校長，開會之前我哋可以有個共識先。

凌芷　　點解呢？

陳賢　　以前舊校長教落嘅，無謂畀其他同事覺得我哋好似有傾過咁啊。

凌芷　　開會唔係就係為咗要討論咩？

陳賢　　係要討論，不過通常都係討論細節㗎啫。如果我哋之間未有定案就上會，好容易影響到同事之間嘅工作氣氛。就好似上次個會咁，你突然提出條新校規，我諗唔係冇人想傾，而係個環境令到其他同事唔知傾唔傾好。其實唔需要咁快表決嘅。

凌芷　　你嘅意思係，佢哋通過呢條校規，唔係因為佢哋同意，而係因為佢哋唔敢反對，我咁理解有冇錯？

陳賢　　我唔係咁嘅意思，只係我覺得啦，訂立一條新校規之前，可以諮詢多啲意見先啫。

凌芷　　學生喺操場進行球類活動要著返體育服。有乜唔合理呢？

陳賢　　係合理嘅，之不過從班學生嘅角度去諗，可能會造成好多不便啫。

凌芷　　咁喺校務會議度你又唔提出？

陳賢　　……我哋可以溝通得好啲嘅。

凌芷　　我同意啊，不過今日四點三十分我約咗學生會會長，或者再揾日，我都想了解吓，點解條校規訂立咗一個月，都仲有學生著住校服喺操場度打籃球。

陳賢　　凌校長，可能真係因為條新校規唔太合理呢？

凌芷　陳副校長，你話條新校規唔合理啦。好喇，咁點解冇人喺校務會議度提出㗎呢？如果條新校規真係唔合理，咁我上報去校董會嗰陣，點解校董又冇任何意見㗎呢？訂立呢條校規我依足學校嘅程序，所以如果你想檢討嘅話，我認為正確嘅做法都係要跟返個程序 —— 唔應該同我一個人講，而係喺校務會議度提出，再上報校董會討論。

陳賢　嗱，凌校長，我只係想同你討論吓新校規先。

凌芷　咁你可以跟返個程序去檢討啊。

陳賢　我係覺得，一間學校除咗校規啊、步驟啊、程序啊之外，可以人性啲去考慮啫。

凌芷　例如呢？

陳賢　你做學生嗰陣有冇拍過拖？

凌芷　你想同我討論中學生應否談戀愛？

陳賢　唔敢話討論，傾吓偈啫，我都喺度做咗廿幾年喇。

凌芷　我知你對呢間學校好多貢獻。

陳賢　呢廿幾年嚟，我見證到起碼有一百對夫婦喺呢間學校度由相識拍拖再行去結婚。

凌芷　你覺得學校係一間婚姻介紹所？

陳賢　我唔係咁嘅意思，不過佢哋每一對都會返嚟影婚紗相。

凌芷　真係每一對咩？你嘅數據喺邊度得返嚟㗎？

陳賢　我想講嘅係歸屬感。

凌芷　你嘅意思係 —— 新校規會令到學生對學校冇歸屬感？

陳賢　可以咁講啦，最近嘅氣氛有啲壓抑，班學生成日話，我哋學校嘅精神就係「讀得、做得同埋玩得」，我認同㗎，冇得放鬆唔係一個好嘅讀書環境。

凌芷　　我諗你有一個謬誤，其實佢哋唔係唔可以喺操場度打波喫，
　　　　不過個前提係佢哋需要換上體育服啫，而我唔認為做運動著
　　　　返體育服有咩唔合理，相反，著住校服打波仲會增加班學生
　　　　受傷嘅風險添。

陳賢　　你平時有冇做開運動喫？

凌芷　　有啊，我會去跑步。

陳賢　　咁你有冇打開羽毛球？

　　　　敲門聲。

凌芷　　我諗我哋今日嘅討論要去到呢度喇。

陳賢　　有冇興趣打返一場？我著西裝你著運動衫。

　　　　凌芷站起，打算開門。

陳賢　　講多兩句啊。

凌芷　　四點三十分。

陳賢　　你唔做校長絕對可以去做法律諮詢，每一秒都計到足喫喎。

凌芷　　陳副校，嗰位同學約我在先，而且要討論新校規嘅話我諗講
　　　　兩句就未必夠喇，我建議你約定一個時間先啊。

陳賢　　你有冇問過蔡Sir？

凌芷　　問啲咩？

陳賢　　記「小過」囉。

凌芷　　冇。

陳賢　　咁樣好似唔係幾好。

凌芷　　你覺得我應該要問佢？

陳賢　　咁訓導問題一向都係佢處理開嘅。

凌芷　校長唔處理得?

陳賢　我唔係咁嘅意思……不過同事之間溝通多啲都係好嘅……
　　　佢都做咗好多年訓導。

凌芷　四點三十一分,我下一個appointment已經遲咗喇。

陳賢　真係冇彎轉?

凌芷　冇。

陳賢　我幫你搵蔡Sir傾卟。

凌芷　好啊,唔該你。

陳賢　And, I will be back.

凌芷　希望你預早約一個時間。

陳賢　定係我哋搵個時間打返場羽毛球啊。

　　　陳賢欲離開。

凌芷　啊,陳副校,雖然你係體育老師,不過除咗上體育堂有需要
　　　咁著,其他時間希望你可以著返正式啲嘅服裝,尤其係要開
　　　會嘅日子。

陳賢　啲學生話我咁著後生啲,你唔覺咩?

凌芷　覺嘅,不過始終你都係副校長。

陳賢　下次我會帶埋球拍過嚟。

　　　陳賢開門離開。傅佩晴站在門外。

凌芷　入嚟呀,搵我咩事?

　　　傅佩晴進入,坐下。

傅佩晴　係關於新嘅嗰一條校規嘅。

凌芷　你係學生會會長?

傅佩晴　係啊。

凌芷　傅同學，希望你可以留意返基本嘅禮儀，如果第時你大學面試冇考官吩咐就擅自坐低，可能會令人覺得你冇禮貌。

她站起。

傅佩晴　好啊，唔好意思呀校長，咁我⋯⋯坐得低未？

凌芷　呢啲細節好影響人哋對你嘅第一觀感，唔留意嘅話，考公開試或者揾大學好容易吃虧。

傅佩晴　係嘅，校長！

凌芷　坐啊。

傅佩晴　咁啊⋯⋯校長，我哋係咪開始得？

凌芷　你隨時都可以講。

傅佩晴　我唔想冇禮貌啫⋯⋯

凌芷　新嗰一條校規有啲咩問題？

傅佩晴　小息得嗰十五分鐘，換埋衫都已經冇咗十分鐘，同學仲剩返幾多時間可以打波呢？

第一場完

第二場

校長室，凌芷、依然穿著運動服的陳賢、蔡霖。

凌芷　我揾你哋過嚟係想傾吓嗰兩位同學嘅處分。

陳賢　蔡Sir啲羽毛球打得好好㗎。

凌芷　係蔡Sir嘅決定？

陳賢　或者我哋可以打住羽毛球去傾？

凌芷　陳副校，希望你回答我個問題。

蔡霖　係我嘅決定。

陳賢　不過係我建議嘅。

凌芷　可唔可以話我知點解呢？

陳賢　其實唔需要犯一次錯就記過咁嚴厲啊。

凌芷　我想了解吓，直到今日有幾多位學生犯過新校規呢？

陳賢　兩個。

凌芷　真係？我仲見到有好多同學著住校服喺操場度打籃球。

陳賢　佢哋都換咗波鞋先落場嘅。你企喺走廊上面望落嚟所以先見唔到啫。

凌芷　你嘅意思係著咗波鞋就等於換咗體育服。

陳賢　新校規嘅原意都係唔想學生受傷啫。

凌芷　　咁呢兩位同學就係冇換到波鞋?

陳賢　　呢個係Prefect捉佢哋嘅其中一個原因啦。

凌芷　　蔡Sir,你認唔認同換咗波鞋就等於著咗體育服呢個説法呢?
　　　　Prefect係咪都收到呢個指示㗎?

蔡霖　　我係咁同佢哋講,始終我知校長你嘅原意唔係想懲罰學生,
　　　　而係怕佢哋受傷,我同意㗎,換返對波鞋的確可以令佢哋冇咁
　　　　容易扭親。

凌芷　　我開門見山啦,首先我唔係好認同換咗對波鞋就係冇犯校規,
　　　　校規列明係要同學換上體育服而唔係波鞋。其次,我唔同意你
　　　　哋今次嘅處理手法,我認為嗰兩位學生應該要記「小過」,而唔
　　　　淨止係警告,因為校規寫明咗冇換到體育服喺操場進行球類活
　　　　動係要記「小過」。

蔡霖　　咁樣會唔會矯枉過正呢?

凌芷　　點解呢?

蔡霖　　開會嘅時候校長你係話擔心學生會受傷。

凌芷　　所以呢?

蔡霖　　換返對鞋係已經可以降低受傷嘅風險喇咩?

凌芷　　但係校規列明要換嘅係體育服。

蔡霖　　如果換鞋已經做到校規嘅原意,咁係咪應該要檢討條校規呢?

凌芷　　蔡Sir,我諗你誤解咗喇,怕學生受傷係一個原因啦,但係仲有
　　　　好多其他因素,例如著住件濕晒嘅校服上堂真係好咩?又例如
　　　　打籃球嘅時候難免會「揚」咗件恤衫出嚟,街外人經過見到我哋
　　　　嘅學生衣衫不整,咁又真係好咩?

蔡霖　　校長,係咪有人投訴我哋嘅學生儀容有問題?

凌芷　　有冇人投訴都好,我哋都應該要喺學校嘅風氣方面落多啲
　　　　工夫。

陳賢　　所以我哋應該要辦一場師生羽毛球賽。

凌芷　　好主意啊，不過喺搞更加多嘅課外活動之前，我哋係咪要處理好學生嘅成績先呢？

凌芷走到書櫃前，拿過校務報告。

凌芷　　呢份校務報告係我入嚟之前做嘅資料搜集，入邊有三個重點，相信你哋都了解：一、呢區嘅出生率不斷下降；二、我哋學校升讀大專嘅人數由原本嘅89%跌到76%；三、呢間學校嘅收生由原來100%嘅Band 1學生跌到得返85%。代表啲乜嘢呢？之前發界班學生嘅問卷度可以睇到㗎，佢哋花咗太多時間喺課外活動度，溫習嘅時間反而太少喇。

陳賢　　凌校長，成績係重要，我明白嘅，但係班學生揀得我哋呢間學校，都係因為鍾意我哋嘅校園風氣，無論佢哋係Band 1定Band 2，學生就係學生，佢哋都要搵學校㗎，唔通我哋淨係去教叻啲嘅學生而忽略嗰啲成績差啲嘅學生？

凌芷　　我從來都唔係咁認為。如果呢間係一間傳統名校，我唔會反對呢一種教學模式，因為家長點都會將佢哋嘅仔女送入去。但係我哋唔係，呢個先係辦學團體最擔心嘅地方。

陳賢　　學校嘅著眼點未必要放晒喺家長度嘅，我哋要教嘅始終都係班學生啊嘛。

凌芷　　我認同啊，但係我哋學校嘅風氣太過寬鬆喇，你應該都知有家長校董向辦學團體反映過㗎。

蔡霖　　唔好意思，我哋係咪拉遠咗呢？我哋原本講緊點樣處分嗰兩位同學，係咪已經解決咗？我已經通知咗學生呢次會係警告，再犯先至記過，我諗凌校長唔會要我同嗰兩位同學講，校長決定要記過，所以當我也都有講過啦，咁樣吖？

凌芷　　我希望兩位可以嚴厲執行新校規。

蔡霖　　唔再係受唔受傷嘅問題？

凌芷　唔單止係。

蔡霖　聽講校長你啱啱嚟嗰陣，有學生打波唔小心整爛咗你架車嘅玻璃。

凌芷　冇錯，不過呢個唔係我要你哋執正嚟做嘅原因。我要改善校園風氣，我哋學校太多課外活動，其實我哋嘅學生唔係讀唔到書，只係太多嘢玩導致到佢哋成績未達預期，咁樣其實係害咗佢哋。

蔡霖　咁我明白喇。

蔡霖欲離開。

凌芷　蔡Sir你真係明白？

蔡霖　真㗎。

凌芷　咁你打算點做？

蔡霖　貫徹執行領導嘅指示。

凌芷　蔡Sir，你係咪有啲不滿，不如講出嚟啊？

蔡霖　冇啊，我好和諧。

陳賢　我哋傾到呢度啦。

凌芷　我想聽吓蔡Sir嘅意見。

陳賢　我相信大家都要啲時間消化吓。

蔡霖　我出去一陣。

陳賢　一陣好喇。

蔡霖離開。

陳賢　凌校長，我諗你真係需要考慮吓我嘅建議，蔡Sir嘅羽毛球打得唔錯。

凌芷　陳副校，你仲係著緊運動衫。

他從褲袋中拿出一條呔，掛上。

陳賢　　咁樣呢？

凌芷　　……

他收回。

陳賢　　凌校長，你差啲嘅幽默感。

凌芷　　要睇喺乜嘢場合啦。

陳賢　　既然同事都同學生講咗係警告咯，你要推翻佢嘅決定，會唔會唔係咁好呢？

凌芷　　但係我當初同訓導嗰邊講，係要記過㗎嘛。

陳賢　　你有冇落過去下邊嘅屋邨？

凌芷　　我好少經過。

陳賢　　最近多咗學生去嗰度嘅籃球場度打波。如果真係咁強硬嘅話，我係怕會有反效果㗎。

凌芷　　係啊？多謝你話畀我知。我會諗啲方法㗎喇。

陳賢　　乜嘢方法呢，一齊傾吓？

凌芷　　未諗到，諗到再話你知。

陳賢　　或者暫時放緩新校規先？

凌芷　　唔太同意，陳副校，改變對你嚟講係咪一件好難嘅事呢？

陳賢　　對我嚟講未必係，但係對班學生可能係，尤其我哋講緊嘅係一間學校嘅核心精神。

凌芷　　但係辦學團體派我過嚟，就係為咗要變。

陳賢　　我明……不過真係唔可以傾？

凌芷　　我覺得啦，我哋兩個身為管理層，點都要有一個共識先。

陳賢　　我睇你頭㗎喳。

凌芷　　其他老師睇你頭就真。

陳賢　　我又好、你又好，大家都係想間學校好啫。

凌芷　　冇錯，所以我有個提議。

第 二 場 完

第 三 場

操場。一個較無拘無束、且寬闊的空間。

凌芷在等待。

梁健博拿著一疊《學生報》，進入。

凌芷　早晨啊，梁健博同學。

梁健博　凌校長……你……咁早嘅。

凌芷　今日《學生報》出新一期啊嘛，我想拎一份，咪喺度等吓囉。

梁健博　哦……

凌芷　你手上面嗰疊就係啊？

梁健博　係啊……

凌芷　可唔可以畀一份我？

梁健博　……好似唔係咁好……《學生報》……係用學生會會費印嘅……。

凌芷　上個月嗰篇講特朗普嘅文章幾有內涵啊，「當行政成為專政即暴政」，聽講係你寫㗎喎，你鍾意睇國際新聞㗎？

梁健博　要考通識啫……

凌芷　咁其他老師有冇畀意見你啊？

梁健博　冇啊……

凌芷　　蔡Sir好似係顧問老師。

梁健博　係啊⋯⋯不過⋯⋯《學生報》啲文章都係同學自己寫㗎⋯⋯

凌芷　　係？咁你覺得我呢個校長做成點啊？

梁健博　⋯⋯勵⋯⋯精圖治。

凌芷　　唔係風聲鶴淚咩？

梁健博　只係雷厲風行啫⋯⋯

凌芷　　文采幾好喎，諗定JUPAS揀邊科未？

梁健博　中大傳理。

凌芷　　好啊，你成績咁好應該都冇問題嘅。聽講你係長跑隊，又係Head Prefect。

梁健博　⋯⋯校長你都幾清楚我喍喎⋯⋯

凌芷　　咁你點睇學校嘅新政策啊？專政、定係暴政？

梁健博　⋯⋯

凌芷　　特朗普上台之後炒咗嗰個代理司法部長⋯⋯個名叫做⋯⋯？

梁健博　Sally Yates...

凌芷　　係有留意時事喎。

梁健博　篇文真係我寫。

凌芷　　特朗普係咪唔應該炒佢呢？

梁健博　特朗普頒布入境禁令本身就係政治唔正確。

凌芷　　咁代理司法部長拒絕執行總統嘅命令就係啱嘅？

梁健博　呢個係社會公義嘅問題⋯⋯

凌芷　　但係美國嘅最高法院已經判咗特朗普嘅入境禁令係合法。

梁健博　⋯⋯咁只係證明咗佢有權啫，唔代表禁令本身係合理。

凌芷	我同意啊。不過,企喺行政嘅角度去睇,如果下屬因為自己嘅價值觀而僭越職權,上司要貫徹自己嘅理念,絕對有權力革走下屬,特朗普革走代理司法部長呢個做法真係錯咩?
梁健博	所以你就要調走陳副校……
凌芷	你係喺邊度收到消息㗎?
梁健博	……
凌芷	今期嘅主題係?
梁健博	……
凌芷	唔使唔答我,你哋拎去印之前都要經我批嘅,始終上邊印咗我哋學校個名吖嘛。
梁健博	……
凌芷	調走陳副校嘅最終決定權喺辦學團體度。而家仲未上到去,仲係喺校董會度討論緊,所以你嘅消息根本未落實。未落實就喺《學生報》度暗示,會唔會誤導咗其他同學呢?
梁健博	我哋有言論自由㗎……
凌芷	你啱啱提過社會公義。
梁健博	係啊……
凌芷	睇你篇文嘅時候,我諗起本書,叫做《正義——一場思辨之旅》,我直覺覺得會啱你睇。
梁健博	……我買咗,不過未有時間睇。
凌芷	係啊?
梁健博	要考通識啊嘛……
凌芷	入邊有一條道德難題幾有意思——有四個美軍執行緊秘密任務,要去阿富汗捉一個恐怖分子,但係途中遇到三個牧羊人,由於任務要秘密進行,佢哋身上冇繩,又唔可以將牧羊人帶走,要保密嘅話,佢哋就要將牧羊人殺死,但係道德上㗎

講，士兵又認為嗰三個阿富汗人係無辜嘅，如果係你，你會點揀啊，殺，定係唔殺？

梁健博　……

凌芷　你諗吓先。睇咗本書之後，可以嚟揾我討論吓㗎。

凌芷欲離開。

梁健博　咁……今期《學生報》……？

凌芷　你以為我唔畀你派？

梁健博　……唔係咩？

凌芷　點解你會咁諗呢？

梁健博　……

凌芷　今期個題目點解會想講袁崇煥嘅？

梁健博　……最近睇緊《碧血劍》。

凌芷　真係？

梁健博　係啊……

短暫的停頓。

凌芷　「袁崇煥之死，一朝天子一朝臣」。冇啊，我想了解多啲你啫，好少有學生寫到咁好嘅文章，我仲以為個題目係蔡Sir諗㗎添。《學生報》寫乜都好啦，只要冇色情同埋暴力成分，就唔算犯校規，既然冇犯到校規，我做乜要唔畀你哋派呢？

梁健博沒有回答。

凌芷離開。

剩下梁健博。

第三場完

第四場

操場。

陳賢在等待。

傅佩晴穿著體育服進入。

陳賢　　你又遲到喇喎，傅佩晴。

傅佩晴　開會啊嘛陳副校長。

陳賢　　熱身先啦，其他同學都跑晒上山。

傅佩晴在熱身。

陳賢　　有心事啊？

傅佩晴　M.到呀得未呀。

陳賢　　要唔要杯暖水，我去教員室斟畀你？

傅佩晴　姓凌嗰個……

陳賢　　叫返凌校長啦，你叫人做「姓凌」(聖靈)，我以為你信咗基督教。

傅佩晴　一啲都唔好笑，佢要調走你，係咪真㗎？

陳賢　　你幾唔鍾意佢都好啦，佢始終都係校長。

傅佩晴　你唔好扯開話題喎。

陳賢　　都市傳聞你都好信嘅。仲有三年我就退休，仲點會調我走呢？

傅佩晴　好啊，咁做乜鬼體育堂無啦啦少咗成十五分鐘，搞乜鬼嘅閱讀時段？

陳賢　　學校想你哋睇多幾本書。

傅佩晴　咁音樂堂、美術堂呢？點解一定要係體育堂先？

陳賢　　音樂同美術堂一個禮拜得兩節，體育堂一個禮拜有三節。

傅佩晴　中文堂一個禮拜有二十節、數學堂一個禮拜有三十節、英文堂一個禮拜有百幾二百節。佢根本就係針對你！

陳賢　　英文堂邊有百幾二百節啊。喂，你數學係咪唔合格？

傅佩晴　係啊，我數學係唔合格啊，但係我listening冇問題。嗰日喺校長室門口我聽到㗎，佢叫我唔好著成咁㗎，你年年都係咁著㗎啦，佢仲唔係針對你？

陳賢　　我講個秘密你知。

傅佩晴　點啊？

陳賢　　佢傾慕我。

傅佩晴　……

陳賢　　佢想見到我著得靚仔啲。

傅佩晴　你呢個笑話我真係唔識接。

陳賢　　新校長新人士新作風，變幻才是永恆啊。

傅佩晴　變唔係唔得，不過唔係咁樣破壞學校嘅基礎㗎吓嘛？

陳賢　　大家理念唔同啫。

傅佩晴　咁點解仲要派佢過嚟，你上唔得嘅？

陳賢　　你上年考第幾啊？

傅佩晴　關乜嘢事啊？

陳賢　　你成績有梁健博一半上嗰個咪係我囉。

傅佩晴　下馬威就下馬威啦！姓凌……凌芷根本就係想打壓我哋學生嘅自由，高壓式逼我哋讀書！

陳賢　你係學生會會長，如果有唔滿意，你可以同佢反映㗎。

傅佩晴　反映反映，你啲口吻同姓凌嗰個一模一樣㗎喎！你知唔知我啱啱開會開緊啲咩呀？就係咁樣反映啊！

陳賢　好喇，差唔多喇，出發去追返大隊啦。

傅佩晴　趕我扯啊？咁點解你唔幫我哋反映啊？

陳賢　我會處理。

傅佩晴　處理？你自身都難保啦。以前唔使換衫就可以喺操場度打波，而家連企喺出邊傾個偈，都有人埋嚟要你換PE衫。以前早會淨係喺星期一，而家？日日企喺操場度被訓示。以前嘅早會唔會強逼我哋去背《論語》，而家，每日都要軍訓式朗誦，仲要唔齊唔畀走啊！以前中一至中三可以出去食飯㗎，而家……搞乜鬼嘢留校午膳計劃啊 ── 乜鬼可以改善學生均衡飲食啦，提高對學校嘅歸屬感啦，嘩，講到幾好聽啊，咪又係怕愈嚟愈多學生喺下邊條邨度玩。班師弟妹真係好可憐啊，佢哋而家唔似學生囉，*Prison Break* 啊，係監犯喳！我真係完全唔覺得一間好嘅學校應該係咁！

陳賢　有冇聽過「由來只聽新人笑，有誰聽到舊人哭」？

傅佩晴　……

陳賢　「包公」呢啲咁老餅嘅電視劇你梗係冇睇過喇啦，而家你哋睇都係睇Netflix㗎啫。

傅佩晴　大舊，你係咪好唔掂？我睇得出嚟，我做咗你五年學生㗎喇。

陳賢　點解我自己睇唔出嘅？

傅佩晴　以前練跑你會跟我哋跑埋上去，而家你呢？成碌木咁企喺度等我哋跑返落嚟喎。

陳賢　　你當我係黃忠呀？我仲有三年就六十喇，邊有你班嘅仔咁好氣好力。

傅佩晴　又黃乜鬼嘢忠啊？

陳賢　　你冇玩過《三國殺》㗎咩，班男仔好鍾意玩㗎喎。

凌芷進入。

陳賢　　你去跑先。

傅佩晴　我未熱夠身喎。

凌芷　　陳副校。

陳賢　　凌校長，搵我啊？想一齊練跑？

凌芷　　我諗陳副校大概都知道我點解會落嚟。

陳賢　　我哋約個時間再傾啊。

凌芷　　而家唔方便？

陳賢　　咁啱要帶長跑隊練跑。

凌芷　　咁少人嘅？今日會喺返操場度練習㗎可？

陳賢　　係啊，一陣會返返嚟。

凌芷　　咁而家呢？

傅佩晴　大舊，我跑上後山先喇。

凌芷　　傅同學，後山唔係一個適合長跑隊練習嘅地方。

傅佩晴　長跑隊跑咗上後山十幾廿年啦，我都係第一次聽人講唔得㗎喎。

凌芷　　跑咗好多年唔代表啱嗮規矩，除非有知會警方同埋有回條徵得家長同意，如果唔係，所有學校活動都應該留返喺學校入邊進行，長跑隊張回條冇話到畀家長知，佢哋嘅仔女要跑上後山。

陳賢　　校長，新嘅張回條我整好咗㗎喇，係等緊佢哋簽返返嚟啫。

凌芷　　就算有回條都好，跑上山都會衍生好多問題，每位同學步速都唔一樣，你點樣確保佢哋都係喺你視線範圍入邊呢？

傅佩晴　凌校長，請問步速不一呢個問題你可以點樣解決呢，拎條繩綁住大家隻腳玩二人三足？

凌芷　　其實好簡單，唔跑上後山，返嚟操場練習，就算有快有慢，陳副校都可以照顧好你哋。

傅佩晴　即係叫我哋喺操場度兜圈？

凌芷　　傅同學，點解你咁抗拒喺操場度跑呢？

傅佩晴　你唔會明。大舊，我出發。

傅佩晴欲離開。

凌芷　　傅同學，你而家咁樣跑出去，係陳副校授權啊，定係你自己嘅意思呢？

傅佩晴停下。

陳賢　　係我授權。佩晴，去跑啦。

傅佩晴　唔使人授權啊，我放咗學㗎喇頂你！

傅佩晴跑走。

凌芷　　可唔可以話我知點解呢？返嚟操場好難咩？

陳賢　　你講嘅個問題，我相信我嘅學生可以照顧好自己。

凌芷　　陳副校，恕我直言啊，我覺得身為一個老師咁講係不負責任。

陳賢　　佢哋出咗事，我會承擔。

凌芷　　咁點解我哋唔諗多一步，去避免佢哋有事呢？

陳賢　　每個學生嘅成長難免會有唔同經歷，我哋冇可能每分每秒都睇實佢哋。但係咁樣唔代表我唔理佢哋，我只係覺得，無論跑得快定係跑得慢，佢哋都應該要有自己嘅選擇。

凌芷　　例如講粗口？

陳賢　　「頂」字係粗俗啫，唔係粗口嚟嘅。

凌芷　　校規有寫明學校係唔容許任何不雅用語。

陳賢　　你唔係又諗住記過呀嘛？

凌芷　　係。

陳賢　　我有個花名，叫阿「鼎」，佩晴冇講粗口，佢係稱呼緊我啫。

凌芷　　……或者你應該考慮一下我嘅提議。

陳賢　　考慮過喇，我唔會調職。

凌芷　　調去友校對你對我同對呢間學校，都係一個三贏嘅方案。

陳賢　　仲有三年我就跑過終點線，我冇諗過中途棄跑。

　　　　梁健博進入。

梁健博　大舊！

陳賢　　咩事？

梁健博　Brian畀架Van仔撞親啊！

　　　　陳賢離開。

　　　　操場上剩下梁健博和凌芷。

第 四 場 完

第 五 場

校長室，門開著。

凌芷和傅佩晴分坐在校長室中。

凌芷　　傅同學，點解你唔認同學校要調走陳副校只係一個行政決定呢？

傅佩晴　佢仲有三年就退休。

凌芷　　調去友校，其實有助於陳副校嘅專業發展。

傅佩晴　一個就嚟退休嘅人仲可以發展啲乜嘢專業啊？

凌芷　　友校要發展體育，而本校需要改善公開試嘅成績，我哋嘅辦學團體都係知人善任啫。

傅佩晴　呢度有六百個同學嘅簽名請求留任陳副校。

凌芷　　我會幫你轉達去辦學團體度，不過希望你明白，陳副校係自願調職。

傅佩晴　佢唔係自願。

凌芷　　陳副校係咁樣同你講？

傅佩晴　咁你係咪想調走佢吖？

凌芷　　雖然我同陳副校喺教學理念上係有分歧，不過我哋都會彼此包容，陳副校唔願意離開嘅話我係唔會強逼佢。

傅佩晴　咁點解你要喺Brian畀Van仔撞親件事度做手腳吖?

凌芷　　點樣謂之做手腳呢?

傅佩晴　你喺家長會度要佢承認責任。

凌芷　　身為負責老師,長跑隊練習出咗意外,我哋係有責任向家長解釋返個情況嘅。

傅佩晴　Brian自己跑過去關陳副校乜嘢事啫?

凌芷　　你真係咁諗?

傅佩晴　係啊。

凌芷　　所以你就覺得校董會調走陳副校唔係一個行政決定。

傅佩晴　梗係啦,我哋學校,每年至少有四個學生喺體育科公開試度拎星,全港有邊幾間學校可以做到?田徑隊,每年喺學界度最少拎十個獎,你又知唔知係邊個嘅功勞?以佢喺我哋學校嘅功績,根本就冇人會信只係一個行政決定。

凌芷　　正正係因為陳副校呢啲嘅功績,友校先更加需要佢過去。

傅佩晴　咁學校有冇理過我哋呢班學生嘅感受啊?一個咁大嘅人事調動,係咪要諮詢吓我哋先呢?

凌芷　　你覺得學校大大小小嘅政策都應該要諮詢咗學生先?

傅佩晴　我係指呢件事,唔好斷章取義。

凌芷　　呢件事同學校嘅其他決定有乜嘢分別呢?

傅佩晴　陳副校喺度教咗三十年,由零開始建立起我哋而家嘅學校,佢投入咗幾多感情呢?仲有……佢班學生呢?尤其係嗰啲……畀佢教過嘅學生?佢就好似我哋嘅爸爸啊,呢啲都應該要係考慮嘅因素㗎喋。

凌芷　　所以都係返返去情感嘅問題。

傅佩晴　係吖,有咩問題?

凌芷　你應該要睇吓《蒼蠅王》，係英國一本好出名嘅小說……

傅佩晴　我冇興趣。

凌芷　本書係講一班細路喺一個荒島度建立起自己嘅王國，但係佢哋任由人嘅情感發酵，最後摧毀咗自己建立起嚟嘅文明。

傅佩晴　我好理性。

凌芷　我以前都做過學生會會長。

傅佩晴　咁又點？

凌芷　嗰陣時，我啱啱考完會考。升上中六，除咗要考A-Level，就係個相對自由嘅年紀。我個班主任，我到而家都仲記得佢個樣，我成日都會記返起當年份報紙。

傅佩晴　……我哋講緊陳副校。

凌芷　我哋班嘅同學好唔鍾意班主任，我哋希望換過另一個老師，所以我組織咗一場運動，全班有八成人一個禮拜冇返過學，學校喺家長嘅壓力底下終於調走咗佢，嗰陣時……我覺得我哋做啱咗，你覺得呢？

傅佩晴　……所以你唔係第一次整走一個老師。

凌芷　一個禮拜之後，有一班輔導員過咗嚟，原來我嗰位班主任喺屋企個窗度跳咗落去……我係喺報紙度見到佢最後一面。你係咪依然認為我哋係啱？

傅佩晴　……

凌芷　我先明白——原來我哋做緊一啲自己認為係啱嘅事嘅時候，喺將來睇返原來會成為一個錯嘅決定……

傅佩晴　……

凌芷　每個人都有自己嘅原因，亦都有千絲萬縷嘅前因後果去做佢哋嘅決定。但係當個人凌駕於集體，就會好似以前嘅我——甚至呢本書咁樣，將社會推向秩序瓦解分崩離析

嘅邊緣。所以，我哋需要知識、需要去學習點樣約束人嘅
劣性。當每個人都各持己見，我哋需要一把尺 —— 嗰把尺叫做
制度。只有捉返緊呢個原則，人同人先至可以溝通，先可以
判斷邊個啱邊個錯。所以，一間學校嘅管治就係管治，絕對唔
可以感情用事，我希望你可以明白。

凌芷遞出《蒼蠅王》。

凌芷　　我相信你會有興趣。

傅佩晴接過。

凌芷　　我諗我哋今日就傾到呢度啦。

蔡霖進入。

凌芷　　蔡Sir，你入嚟之前可以敲一敲門先㗎。

蔡霖　　點解要提早個會？呢個時間我有訓導嘅工作要做，你唔係唔
　　　　知㗎？

凌芷　　訓導組有其他同事咩？

蔡霖　　今日佢哋唔喺學校。

凌芷　　係咩？

蔡霖　　係啊。

凌芷　　我同傅同學都傾得差唔多。十分鐘之後校監會過嚟，我哋
　　　　可以傾多十分鐘。傅同學，如果你要處理學生會嘅事務嘅話，
　　　　你可以行先㗎。

蔡霖　　呢個係老師、校長同學生嘅三方會議，我相信我有權知道
　　　　校長同傅同學討論過啲乜。

凌芷　　第一啦，呢個唔係一個好正式嘅會議，所以我哋冇人做會議
　　　　紀錄，第二，希望蔡Sir你明白守時嘅重要性。

蔡霖　　你冇突然提早開會嘅話，我可以好準時。

凌芷　　我應該係尋日通知你，唔算突然啊可？

蔡霖　　傅同學，可唔可以講一次你哋傾過啲乜嘢？

凌芷　　不如我覆述一次啦，陳副校係自願接受調職，而無論係佢本人、校董會抑或係辦學團體都相信呢次人事調動對陳副校嘅專業發展有幫助。

蔡霖　　傅同學，學生方面接受呢個解釋？

凌芷　　不如蔡Sir講吓老師方面有乜嘢意見？

蔡霖　　我哋堅決反對陳副校「被」自願調職。

凌芷　　乜嘢叫做「被」自願調職呢？

蔡霖　　喺長跑隊出事之前，佢係唔願意調走。

凌芷　　人係會改變嘅。

蔡霖　　可能係被逼改變呢。

凌芷　　我諗我哋無謂猜度啦，陳副校已經簽咗調職合同。

蔡霖　　定係有人用Brian件事嚟逼佢簽啊。

凌芷　　蔡Sir，你想暗示啲乜嘢呢？

電話聲響起。凌芷接起電話。

凌芷　　喂……未到約定時間，你同校監講我仲開緊會，麻煩佢等多幾分鐘。蔡Sir，我諗我哋嘅對話需要簡潔啲。

蔡霖　　自從你嚟咗之後，學校要行嘅係乜嘢方向？

凌芷　　同我哋討論緊嘅話題有乜嘢關係？

蔡霖　　學生唔想有咁多考試，你嚟咗之後每個學期多咗一次統測。學生唔鍾意著校褸，你規定佢哋每朝早會都要著。學生唔鍾意新校規，你點都唔肯撤回。好喇，到你要調走陳副校，點解你要調走佢？因為你同我哋學校理念不合啊，陳副校唔認同你入嚟之後嘅新方向。你知佢係學校嘅靈魂嚟，要實行你嗰套，你就要揾佢開刀，我有冇講錯？

停頓。

凌芷　　蔡Sir，我希望你注意吓自己帶有攻擊性嘅用詞。

蔡霖　　凌校長，我好誠懇咁請你回答我嘅問題。

凌芷　　你哋有冇聽過火車難題⋯⋯？假如前面有兩條路軌，一邊有
　　　　五個工人，一邊得一個 ——

蔡霖　　你未答我問題。

凌芷　　—— 你喺控制中心見到有一架失控嘅火車衝緊去五個工人嗰
　　　　一邊 ——

蔡霖　　我會揀撞死出呢條題目嗰個人。

凌芷　　蔡Sir，好多時人就係跳唔出個局㗎喇。一條人命，你要親自
　　　　落手，五條人命，你可以逃避道德責任。學校要調走陳副校
　　　　未必令最多人滿意嘅決定，但係為咗佢、為咗學生、為咗
　　　　學校未來，呢個一定係最符合三方利益嘅決定。

蔡霖　　會唔會你走先係最符合呢？凌校長。

凌芷　　「一朝天子一朝臣」，《學生報》嗰篇文章寫得幾有意思啊。

蔡霖　　《學生報》係我負責嘅，條題目係我定嘅。

凌芷　　我估到，不過我有啲好奇，點解梁健博嗰陣會知道陳副校要
　　　　調職呢？

蔡霖　　凌校長，我哋學校都有資優生嘅，而家啲學生好叻㗎。

凌芷　　係囉，所以老師唔易做。

蔡霖　　有冇考慮提早享清福？

凌芷　　我仲好享受呢份工。

蔡霖　　咁�îï嘅？我哋嘅老師都係、陳副校都係。

凌芷　　所以友校需要佢。

傅佩晴　凌校長。

凌芷　　係。

傅佩晴　我諗我考慮清楚……我決定動議學生會正式發起罷課，直
　　　　至校方收回陳副校嘅調職決定。

第五場完

第六場

操場。

傅佩晴在校園四處張貼著罷課通告。

梁健博靜待在旁。

傅佩晴　你係咪唔貼啫，唔貼你就走！

梁健博　我……我只係諗緊嘢。

傅佩晴　睇得出啊，你成個「諗樣」咁棟咗喺度。梁健博，我哋罷課係
　　　　被逼㗎。

梁健博　仲記唔記得我同你講嗰個美軍士兵同埋阿富汗牧羊人嘅故事？

傅佩晴　係咪姓凌嗰個同你講？

梁健博　我哋係咪真係啱晒呢……我嘅意思係……有冇需要搞到
　　　　罷課……

傅佩晴　咁你答我喇，我哋唔罷課嘅話，出路喺邊？

梁健博　我哋可以搵校董會傾㗎。

傅佩晴　係邊個派凌芷過嚟㗎呢？

梁健博　咁我哋搵舊生會。

傅佩晴　一日半日佢哋可能會返嚟,但係呢件事係咪一日半日就搞得掂?而家個問題係凌芷唔肯聽人意見啊,何況班舊生都要返工㗎,佢哋唔係我哋。如果你唔幫手嘅話,返課室囉,唔好企喺度啊。

梁健博　我唔係咁嘅意思……我只係思考緊。

傅佩晴　你怕啊?

梁健博　Brian仲喺醫院。

傅佩晴　咁又點啊?

梁健博　可能……陳副校只係想負返自己嘅責任呢……

傅佩晴　你不如話我知啊,佢有乜嘢責任?係Brian自己要跑去另一邊啊,嗰邊唔係我哋跑開嗰條路㗎。

梁健博　你嗰日遲咗嚟……

傅佩晴　咁又點呢?

梁健博　……如果……我係話如果,陳副校真係覺得自己要負責,因為內疚先自願調走呢?咁我哋而家做緊嘅嘢有乜嘢意思?

傅佩晴　……就算佢係自願,我都唔想佢走。

梁健博　點解你唔可以尊重佢自己嘅決定呢?

傅佩晴　……我係為咗班師弟妹啊!姓凌嗰個一日仲喺度,呢間學校只會愈嚟愈壓迫……我哋學校嘅精神係乜嘢啊?「讀得、做得、玩得」,凌芷要嘅淨係「讀得、讀得同讀得」,咁我哋班師弟妹點啊?由佢哋變晒walking dead,行屍走肉啊?

梁健博　到底我哋而家嘅目的係想凌校長走,定係想陳副校留返喺度?

傅佩晴　有分別咩?

梁健博　我問咗我阿爸。

傅佩晴　關佢叉事?

梁健博　佢話,如果佢係美軍,佢一定會處理嗰三個阿富汗牧羊人。佢話,無論上頭嘅命令啱定錯,紀律部隊就係需要服從……佢做警察一路都相信係咁,而且捉恐怖分子喎……唔係維護正義咩?我聽完之後好唔舒服,人命嚟㗎,係為咗達到目的,就可以殺人呢?我喺度諗返,我哋而家都係咁㗎喳。

傅佩晴　係啊,冇錯,我認同你阿爸㗎。你可以唔認同我嘅做法,但係你唔可以唔認同我嘅理念。

梁健博　咁你畀你嘅理念我,我哋卜一步可以點做。就算凌校長走咗,辦學團體一日想改革,佢哋都係會派另一個凌校長過嚟,我哋有得揀咩?冇啊,我哋只係學生,唔係校董會成員啊。

傅佩晴　咪就係因為我哋係學生喳嘛,班大人唔夠膽講嘅嘢,我哋講囉,班老師唔敢做嘅嘢,我哋做囉,我哋有啲乜嘢可以輸啫?

梁健博　我哋影響緊成間學校嘅運作啊!中六嘅同學仲有兩個月就考公開試喇。

傅佩晴　……你走。

梁健博　其他同學係無辜㗎!

傅佩晴　走啊!

梁健博離開。

傅佩晴獨自在張貼著罷課通告。

陳賢穿著體育服進入。

陳賢　鬧交啊?

傅佩晴　偷聽人講嘢好冇品囉。

陳賢　……搞到咁大件事好難唔落嚟了解吓㗎喎。

傅佩晴　咁姓凌嗰個呢?

陳賢　喺天堂。

傅佩晴　哈、哈、哈，收皮啦你去。

陳賢　　你小心嫁唔出啊吓。

傅佩晴　嘩好啊，嫁唔出可以做校長啊。

陳賢　　你啲罷課通告貼晒成間學校都有用㗎，晏啲校工咪又係會清，聽朝班同學咪又係睇唔到。

傅佩晴　聽朝我會企喺學校門口派㗎啦，你理Q得我啫。

陳賢　　咁你而家貼嘅都無謂啫嘛。

傅佩晴　我呢啲叫顯示姿態，你「識條鐵」咩。

陳賢　　乜嘢叫「識條鐵」啫？

傅佩晴　代溝啊，你唔Q明㗎喇。

陳賢　　啊，由幾時開始我哋有代溝㗎呢？

傅佩晴　我都想問，點解你要走？

陳賢　　佩晴，我想求你一樣嘢。

傅佩晴　唔得。

陳賢　　我都未講你就起晒鋼咁，點傾啫？

傅佩晴　代溝啊傾唔埋㗎喇。

陳賢　　唔好罷課。

傅佩晴　屌你老味。

陳賢　　你講粗口都有用㗎。

傅佩晴　係啊，講粗口有用貼通告有用罷課有用，咁你想我點啊？坐定定做個乖學生，有說話就聽有規矩就守？咁學校會變成點啊？監獄啊，「不在沉默中爆發，就在沉默中滅亡」啊，魯迅啊，你教我㗎。

陳賢　　你下年就中六。我睇住你由中一、中二、中三咁升上嚟,我唔想見到你因為呢單嘢而考唔到大學。

傅佩晴　如果大學教到我哋出嚟係好似你班友咁,我寧願唔讀囉。

陳賢　　我都有讀過大學。

傅佩晴　……

陳賢　　我係「葛量洪」畢業嘅,即係教育大學嘅前身,我有一個學位喺身。但係佢係教育博士,所以,做校長嗰個係佢,唔係我,我咁講你明唔明?

傅佩晴　唔撚明啊。

陳賢　　我嘅意思係,讀到大學好喇,唔好再讀上去,再讀上去會嫁唔出。

傅佩晴　哈、哈、哈,陳副校長,你個笑話好好笑啊。

陳賢　　我讀「葛量洪」嗰陣係我成世人最開心嘅時候,因為我識到我老婆,我唔想你錯過任何一個識男朋友嘅機會啊,每個人都有唔同嘅人生。呢個階段你哋應該去玩,去學習,去揾生命嘅意義,中學生涯得一次,而家學校嘅情況對你嚟講太沉重喇。

傅佩晴　係啊,係好沉重㗎,咁你做過啲乜嘢?你妥協啊,佢要你走,你就走,咁我哋點啊?跟你走?冇可能啊,呢場係一場抗爭,唔係輸,就係贏。

傅佩晴欲離開。

陳賢　　傅佩晴!

傅佩晴　仲想訓話啊?聽夠喇我,你有得走,但係我哋冇,班師弟妹更加冇。中學生涯得一次㗎喳……係,我成績唔算好好,我跑長跑冇攞過獎,我唔係資優生,但係呢五年嚟我好自豪……我好自豪係呢間學校嘅學生,因為我哋嘅老師唔係咁膚淺,

　　　　　佢哋注重我哋嘅經歷，佢哋尊重我哋嘅選擇⋯⋯我想將呢
　　　　　種精神留畀我嘅師弟妹啊，只係咁啫，我有錯咩？

陳賢　　　⋯⋯

**　　　　　傅佩晴掉下所有通告，離開。**

**　　　　　蔡霖進入。他拾起學生的通告。**

陳賢　　　螳螂捕蟬，不過原來黃雀在後。

蔡霖　　　我只係「讓子彈飛一會兒」啫。

陳賢　　　你呢粒係原子彈。

蔡霖　　　冇原子彈第二次世界大戰又點會結束呢？

陳賢　　　我點都唔會認同你推班學生上前。

蔡霖　　　公民教育，課室度上唔到呢一課。

陳賢　　　你都識講係教育，唔係政治。

蔡霖　　　你同我都心知肚明㗎，而家嘅教育就係一場政治。

陳賢　　　就係因為咁我更加唔想將政治帶入校園。

蔡霖　　　啊，你份人，真係有啲政治潔癖㗎喎。

陳賢　　　我只係唔認同你利用班學生去攻擊凌芷啫。我哋係老師㗎，
　　　　　一言一行都滲透住價值教育。你而家係教緊佢哋唔好相信
　　　　　大人、唔好相信學校、唔好相信社會。

蔡霖　　　咁你相信啲乜嘢啊？「一個人痛苦已足夠」啊？

陳賢　　　Sorry，我聽開張國榮。

蔡霖　　　所以就「沉默是金」？而家上邊嗰個係暴君。當上邊嗰個
　　　　　係暴君，社會又冇制度去平衡，我哋唯一可以做嘅，咪得返
　　　　　跳出個局，去投原子彈囉。

陳賢　　　話我知，你到底想點，反清復明？

蔡霖　我想世界和平。

陳賢　我唔覺諾貝爾會頒個和平獎畀你。

蔡霖　凌芷打算對所有罷課嘅學生作出休學處分。

陳賢　……

蔡霖　我要你企出嚟，同大家講，係凌芷逼你調職。

陳賢　……

蔡霖　「卑鄙係卑鄙者嘅通行證，高尚係高尚者嘅墓誌銘」。呢個就係我哋身處緊嘅環境。

陳賢　……老實講，我愈嚟愈迷惘。

蔡霖　你唔係為咗長跑隊一個學生，就犧牲全學校所有嘅師生啊嘛。

陳賢　……

蔡霖　定還是，你真係驚冇咗份退休金？

陳賢　……我迷惘唔係因為佢……我迷惘係因為，原來識一個人愈耐，對佢嘅印象會愈嚟愈模糊……我哋都識咗廿幾年喇可？

蔡霖　二十五年。

陳賢　話我知你心入面嗰句，你係為咗班學生，定係為咗你自己，要踢走凌芷？

蔡霖　我教中文㗎。呢十年嚟中國語文科都係政治鬥爭嘅核心。由以前要背範文、到目標為本、再到校內評核，上面一個命令，就要行「334」，主旋律一變，又要推「普教中」。教育制度兩年變一次，兩年又變一次。政策由上面一層一層壓落嚟，久而久之，我覺得自己嘅職責唔係教學生，而係要交數。你首先要達到教育局嘅指標，先可以有自己嘅目標。呢啲改變，每一樣嘅改變，真係為咗班學生咩，定純粹係上面班人嘅政治需要呢？

陳賢　　……你都係答唔到我，你係為咗班學生，為咗自己，定係為咗踢走凌芷？

蔡霖　　我講到咁冠冕堂皇你都仲要問？

陳賢　　個現實係你未說服到我。

蔡霖　　個現實係凌芷要將三十個學生休學。

陳賢　　……

蔡霖　　雞蛋同埋牆，你會揀邊樣？

第 六 場 完

第七場

校長室。門閉著。

坐著穿著體育服的陳賢和正式服裝的凌芷。

陳賢　佢哋部分人下年就要考公開試。

凌芷　所以呢？

陳賢　你都唔想影響學校公開試嘅成績㗎？

凌芷　校規乙部第一條 —— 無故曠課者，校方有權著令學生休學。

陳賢　但係學生休學超過三日，你都要同教育局報告啦。件事搞到咁大對學生對學校都冇好處。

凌芷　不如你話我知啊，你覺得班學生有冇做錯？

陳賢　對我嚟講錯嘅永遠都唔會係學生。

凌芷　咁係邊個？你定係我？

陳賢　係我哋，我哋係老師，就算佢哋錯一千次一萬次，有冇聽過一句說話：「原諒學生係一個老師最大嘅權利。」

凌芷　咁你又有冇聽過一句說話：「家長唔處分、學校唔處分、將來就會由社會去處分。」佢哋而家嘅做法即係挾持理念去威逼學校妥協，你有冇諗過如果學校退縮嘅話，會教識佢哋啲乜？凡事只要要脅就可以達到目的 —— 不過呢個社會唔係咁。

陳賢　　學校唔係社會，我哋唔可以對佢哋寬容啲咩？

凌芷　　如果學校同社會脫節嘅話我哋點解仲要搞教育？學校係
　　　　一個畀學生踏足社會嘅台階㗎。佢哋選擇罷課而學校選擇
　　　　從寬嘅話，係害咗佢哋唔係教好佢哋。

陳賢　　大禹治水。要解決一個問題，疏導法比堵塞法更加有效。

凌芷　　係啊，你可以企出去同佢哋講，你係自願調職。

陳賢　　佢哋唔會信。

凌芷　　點解呢？

陳賢　　佢哋淨係會信我同你係不和。

凌芷　　咁一定係有「外國勢力」啦。

陳賢　　你呢個gag搞得幾好。

凌芷　　不過解決唔到問題。

陳賢　　有位老師叫我企出去同大家講，我係被逼調職。

凌芷　　所以你決定咁做？

陳賢　　唔係，我希望你再諗清楚，係咪真係要去到休學呢一步。

凌芷　　不如你畀個建議我，呢件事可以點樣解決呢？

陳賢　　溝通。

凌芷　　溝通，佢哋要嘅嘢就係我走。

陳賢　　或者唔止呢個辦法呢？

凌芷　　係啊，我可以勒令佢哋退學而唔止係休學。

陳賢　　……咁我同你真係不和。

凌芷　　我唔認為係，嚴格上嘅定義，我哋係意見不合，唔係不和。

陳賢　　你令我覺得，我愈嚟愈唔應該調職。

凌芷　你已經簽咗合約。

陳賢　係咩?

凌芷拿出合同。

凌芷　請你確認你係咪有喺呢份調職合同度簽過名。

陳賢把合同撕爛。

凌芷　陳副校,你應該明白將份合同嘅副本撕爛唔代表你有簽過。

陳賢　我明白,呢招叫「顯示姿態」,我都係跟個學生學返嚟啫。

凌芷　好,咁我都清楚收到你嘅意思。

蔡霖進入。

凌芷　蔡Sir,我想問你係咪唔識得敲門喋呢?

蔡霖　凌校長,打擾到你同陳副校唔好意思,雖然書記講咗你哋傾緊重要嘢,但係而家個情況有啲嚴峻,我覺得需要同兩位講清楚。

凌芷　點呢?

蔡霖　有高年級嘅學生加入留校午膳計劃,不過佢哋留校唔係午膳,而係絕食。

沉默。

蔡霖　總共有五十二位學生,呢張係參加呢個合作運動嘅學生名單。我想請教凌校長,學校打算點樣處分佢哋呢?校規有列明學生唔食飯要點樣罰。

凌芷　咁蔡Sir你有啲乜嘢建議呢?

蔡霖　我建議學校設立一個員工下午茶時間,強制老師喺班學生面前進食,久而久之,班唔食午飯嘅學生應該會抵受唔住誘惑。

凌芷　　我會考慮吓你嘅建議。

蔡霖　　咁我哋需唔需要通知佢哋嘅家長呢？

凌芷　　可唔可以麻煩蔡Sir你通知佢哋？

蔡霖拿出辭職信。

蔡霖　　唔好意思，咁啱我又打算辭職。呢度有做咗十年以上嘅同事嘅辭職信，包括我在內，總共有七封。呢度係五十二位家長嘅電話，麻煩你自己打喇。

凌芷　　我可唔可以當你哋係威脅我啊？

蔡霖　　唔可以，因為我哋唔係威脅，係逼迫。

凌芷　　陳副校，你唔覺得你應該要講返啲嘢咩？

陳賢　　……或者我哋去打場羽毛球。

蔡霖　　凌校長日理萬機，應該冇時間賞面㗎喇。

凌芷　　蔡Sir，出邊真係有咁多個教席消化你哋？

蔡霖　　如果你走嘅話，我哋會留低㗎，凌校長。

凌芷沒有回答。

蔡霖　　順帶一提，除咗呢五十二位家長。今朝仲有十一個家長打過電話㗎，佢哋不斷追問點解學生要罷課，我同咗佢哋講校長會逐一回覆。名單喺呢度，我諗你應該可以畀到滿意嘅答覆佢哋。

凌芷依然沒有回答。

蔡霖　　啊，仲有，有廿二個舊生想了解陳副校點解會被調走，佢哋話打唔通學校電話，我將你手提個number畀咗佢哋，溫馨提示 — 記得、千祈，一定要帶「奶媽」叉電，打唔通電話嘅話，班舊生好鍾意投訴㗎。我返出去打埋handover notes先喇，唔阻你哋。

蔡霖離開。

沉默。

凌芷　你認為我應該要點做啊，陳副校？

陳賢　……似乎得返兩個辦法喇，一係你走，一係我留。

凌芷　我走嘅話，下一任會更加難做，呢間學校嘅風氣已經唔係自由，而係放任。

陳賢　如果我留低呢？

凌芷　……咁你會點樣處理蔡Sir同埋罷課嘅學生呢？

陳賢　凌校長，其實，一個人嘅價值觀有冇機會改變呢？

凌芷　幫助學生建立正確嘅價值觀唔係就係教育嘅目的咩？

陳賢　唔係。我教書唔係為咗改變任何一個人。而係希望感染佢哋，成為一個「人」。

凌芷　好人定壞人呢？

陳賢　點謂之好人、點謂之壞人？我聽過有句說話：「一個罪犯未必係壞人。」同樣咁講，執法者都未必係好人。

凌芷　有冇睇過俄國一本小說，叫做《罪與罰》？

陳賢　我睇開《水滸傳》。

凌芷　《罪與罰》嘅主角話，拿破崙殺人係啱嘅，因為佢係偉大嘅人。

陳賢　梁山住嘅都係英雄好漢添。

凌芷　咁係咪英雄好漢就可以挾持「正義」去殺人呢？。

陳賢　我哋唔需要將佢哋嘅行為極端化。

凌芷　咁你認唔認同蔡Sir嘅做法？

陳賢　唔認同，不過可以理解。

凌芷　英國有一宗海難食人案引起過好大爭議,有四個船員遇到
　　　海難,捱咗十幾日之後,有一個船員奄奄一息,其他船員決
　　　定殺死佢,用佢嘅血肉充飢,最後成功捱到獲救,咁佢哋嘅
　　　做法,你又認唔認同,理唔理解呢?

陳賢　……

凌芷拿起電話。

凌芷　雖然好人壞人好難去界定,但係合法同唔合法就好容易去
　　　分辨,最後,有份食人嘅船員都被判有罪,因為犯法就係
　　　犯法,我哋唔可以合理化犯法嘅行為。如果一個地方冇咗
　　　法律,嗰個地方一定會有戰爭。所以拿破崙嘅偉大唔係在於
　　　佢打咗幾多場勝仗,而係因為佢訂立咗《民法典》。雖然
　　　法律好似係剝奪緊人嘅自由,但係同時亦都係對自由嘅一種
　　　保障。……喂,幫我去「教協」登個招聘啟事,我需要七個
　　　代課老師。乜嘢科都好啦,我淨係需要七個人。

她放下電話。

陳賢　呢個就係你嘅選擇。

凌芷　學校始終要運作,有五十二個學生罷課但係依然有成幾百個
　　　學生要上堂。蔡Sir唔係先係傷害緊班學生嗰個?

陳賢　真係要咁強硬?

凌芷　係。

陳賢　少少餘地都冇?

凌芷　呢個係原則問題。

陳賢　……好。咁我走,我唔只調職……我決定辭職。

第七場完

第八場

校長室。門開著。

坐著梁健博和凌芷。

梁健博　我睇咗本書喇。

凌芷　　咁你嘅睇法有冇改變？

梁健博　……

凌芷　　因為冇殺到嗰幾個牧羊人，最後得返一個美軍生還，連派嚟
　　　　支援嘅同伴都全部被殺。生還嘅美軍好後悔，佢話，個決定會
　　　　折磨佢嘅靈魂到佢死嗰一刻，因為做最後決定嘅人，係佢。

梁健博　……

凌芷　　如果你有睇到答案，我相信你唔會好似而家咁掙扎，因為你
　　　　一定會選擇放過嗰幾個牧羊人。

梁健博　……

凌芷　　嗰日長跑練習嘅時候，Brian一個人離隊……跑去另一條路，
　　　　陳副校係批准嘅，係咪？

梁健博　……

凌芷　　所以陳副校要為Brian受傷負責，你唔係咁覺得咩？

梁健博　咁你覺得呢？

凌芷　　我覺得如果陳副校係批准Brian跑去另一條路嘅話，佢唔單止係調職，而係革職。的確陳副校嘅調職係我安排嘅，但係個決定權從來都喺佢身上，如果唔係，佢唔會喺Brian件事發生之後先接受調職安排。不過呢啲都係我揣測，希望喺聽證會上我哋會聽到真相。

梁健博　點解你唔直接問陳副校呢⋯⋯

凌芷　　去到呢個階段，你覺得佢仲會講真話咩？

梁健博　⋯⋯

她拿出報紙。

凌芷　　「百人返校問真相，學生不滿調走副校長」⋯⋯呢件事已經上咗報紙，一陣聽證會會有家長啦、舊生啦、甚至傳媒，校監同埋辦學團體嘅人都會喺度。呢個係輿論嘅年代，媒體審判嘅力量凌駕於真相同埋證據。我唔係要你偏幫任何一方，我只係希望可以得到一場公平嘅裁決。

梁健博　⋯⋯點解你要問我，點解你唔問其他同學⋯⋯

凌芷　　因為我知道，你係一個追求真相嘅人。

梁健博　⋯⋯

凌芷　　你都好掙扎，係咪？

梁健博　⋯⋯

凌芷　　你肯嚟見我，係佢哋派你過嚟，佢哋想錄低我講嘅說話，我有冇講錯？

梁健博　⋯⋯

凌芷　　我見你不斷望住部電話，所以，我估你係喺度錄緊音。

傅佩晴進入。

傅佩晴　梁健博，夠鐘喇。

凌芷　　傅同學，有時間嘅話，我哋再傾吓偈。

傅佩晴　唔係要罰我咩？啊，唔好意思，同你傾偈已經係懲罰嚟。

凌芷　　我知道你唔鍾意我，我都明白你需要宣洩情緒。不過……我真心希望可以同你傾一傾。

傅佩晴　你真心會聽意見嘅話，陳副校就唔會畀你逼到要辭職啦。

凌芷　　辭職係陳副校嘅決定，我冇逼佢。

傅佩晴　唔係你拎我哋罷課件事喺校董會度發大嚟講，佢點會被逼辭職？

凌芷　　係有人教你咁樣講啊，定還是你真心相信係咁呢？

傅佩晴　我真心相信係咁。

凌芷　　我希望，你哋唔會畀班大人利用咗。

傅佩晴　點解你硬係唔信，我哋為嘅係我哋自己呢？

凌芷　　傅同學，大人嘅世界太複雜喇。

傅佩晴　係啊，所以我好單純，無論你要罰我幾多次，我都唔會退縮，一定唔會。梁健博，走。

傅佩晴離開。

梁健博　凌校長，我想講……我冇錄到音。

停頓。

梁健博　……一陣見。

梁健博離開。凌芷把門關上。

校長室只剩下凌芷。

一段頗長的沉默。

敲門聲。

凌芷　　入嚟啊。

穿著整齊服裝的陳賢進入。

凌芷　　多謝你肯敲門先入嚟。

陳賢　　不過我冇make appointment。

凌芷　　我以為係呢度嘅傳統。

陳賢　　習慣啫。

凌芷　　點啊，揾我乜嘢事？

陳賢　　關心吓你。

凌芷　　多謝關心。

陳賢　　唔使客氣。

凌芷　　呢個局面就係你想見到嘅「教育」？

陳賢　　聽證會之後，同你打返場羽毛球。

凌芷　　可以啊。

陳賢　　有冇機會庭外和解呢？

凌芷　　班學生話，係我拎佢哋罷課件事，去逼你辭職。

陳賢　　我唔想辭職㗎。

凌芷　　我有逼你咩？

陳賢　　為勢所迫。

凌芷　　好似我先至係被告喎。

陳賢　　我可以撤銷控罪㗎。

凌芷　　我嘅罪名係「莫須有」。

陳賢　　或者可以喺聽證會之前，我哋有個共識先㗎。

凌芷	共識係乜嘢呢？
陳賢	繼續聘任蔡Sir同埋另外嗰六個老師，放過所有學生。
凌芷	咁我呢？留任定落台呢？
陳賢	咁要睇你嘅選擇喇。
凌芷	我堅持自己嘅睇法。
陳賢	呢幾日我喺度諗，我同你最大嘅分別係乜。
凌芷	係乜嘢呢？
陳賢	相唔相信「人」。
凌芷	我去開嗰間二手書店啱啱執咗。
陳賢	點解呢？
凌芷	因為自由訂價。初初都叫做回到本嘅，不過到佢接受以書換書，開始有人用一啲工具書去將有質素嘅書換走，久而久之，書架上邊剩返嘅書唔係滯銷嘅就係殘缺不全。人始終都係需要受到約束。
陳賢	我諗……店主從來都冇考慮過要賺錢，佢只係相信一個理念啫。就同我哋搞教育一樣。
凌芷	乜嘢理念呢？
陳賢	人性係有善良嘅一面。
凌芷	我認同，不過善良嘅人唔一定自律。
陳賢	受到約束都唔代表會學識自律。
凌芷	陳副校，到底人需要嘅係一個點樣嘅社會？
陳賢	應該掉返轉嚟講，呢個社會需要嘅係一班點樣嘅人？
凌芷	呢個世界變得好快，唔同以前㗎喇。以前一個老師可以喺同一間學校教到退休，而家，可能三年就會換一批、三年又會換

　　　　　另外一批。好多宗旨、理念都抵抗唔到速食文化嘅洪流。
　　　　　所以，規則先至變得愈嚟愈重要，每個人都需要認清自己嘅
　　　　　崗位、自己嘅職責、自己嘅角色，只要有一個人脫軌，個社會
　　　　　就會好容易混亂。

陳賢　　即係你都係堅持自己嘅原則。

凌芷　　擇善固執啊嘛，你呢？你嘅原則又係乜嘢？

陳賢　　教一個人，成為一個「人」。

第 八 場 完

第九場

禮堂。一個仿如法庭的空間。

凌芷和陳賢在台上。

蔡霖、梁健博、傅佩晴在台下。

蔡霖拿著手提咪。

蔡霖　我諗啦，在場嘅學生、舊生、老師仲有家長關心嘅應該唔淨止凌校長喺「陳副校事件」上面扮演嘅角色，我哋更加關心嘅係學校未來發展嘅方向。眾所周知，本校建校三十五年提倡嘅係多元教育，學生相信「讀得、做得、玩得」，呢個理念都持之以恆咗好多年，成效有目共睹，但係凌校長上任之後訂立咗一系列嘅政策，將學校最核心嘅精神推倒，我想問凌校長，原因係乜呢？

凌芷　多謝蔡Sir呢條問題，不過喺回應之前，我想請在場嘅家長諗一諗。如果我哋學校唔係Band 1，當初你哋會唔會將自己嘅仔女送入嚟呢？教育要多元，我認同。之不過，呢幾年嚟我校公開試嘅成績每況愈下，我相信各位家長都會有一個憂慮，就係跌band。所謂學如逆水行舟，不進則退，喺發展多元文化之前，我認為學校首先要保持自己嘅競爭力。冇錯，成績唔係讀書嘅唯一目標，但係成績決定咗你入唔入到心儀嘅大學同埋讀理想嘅學科。呢個都係每位家長寧願慳慳埋埋，每個月都攞幾千蚊出嚟畀佢哋嘅仔女去補習嘅原因。有句說話我

覺得幾有道理，而家嘅放鬆就係透支以後嘅輕鬆。作為父母，冇人會希望自己嘅仔女將來出到社會會處處碰壁。我哋身處嘅社會充滿競爭，汰弱留強，我哋有必要同社會嘅主流價值作對咩？

蔡霖　我可唔可以將凌校長呢一番言論理解為，學校要改變建立咗咁多年嘅方針？

凌芷　變係一定嘅，不過我都冇否定到我校嘅價值，作為管理層要考慮嘅係，可以點樣變而又保留到我校嘅傳統，喺呢個情況底下，老師同同學都需要作出取捨。

蔡霖　凌校長你話要保留我校嘅傳統，咁請問你會點樣保留呢？調走陳副校係咪保留嘅一部份？

凌芷　陳副校係學校重要嘅資產。但係學校要改變，人事架構上嘅重組係有必要。

蔡霖　點解呢？因為陳副校同你意見不合？

凌芷　或者我答埋你呢一條問題啦。希望呢個聽證會嘅其他人都有發言空間。我同陳副校都互相尊重，只不過喺大方向底下達唔到共識，而我認為陳副校喺友校可以發展所長。

傅佩晴在台下衝出。

傅佩晴　咁即係你認你有逼走佢啦！

蔡霖　各位，呢個就係我哋學校而家嘅情況，校長要改變，因為意見不合，就要逼走我哋學校原本嘅老師！我明白喺呢個追求「可量化」同「數據化」嘅社會，成績係重要，但係，作為一個教育工作者，我想大家諗一諗，社會需要嘅係醫生，定係有醫德嘅醫生？我哋要嘅只係一個律師，定係肯去捍衛公義嘅律師？我哋學校嘅教育理念，喺呢個講求成績嘅洪流底下係難能可貴，學生入嚟得到嘅唔應該只係成績，而係成長！所以，作為任教咗二十幾年嘅老師，我更加認為辦學團體要保留我校嘅核心價值，恕我直言，凌校長唔適合我哋學校！

蔡霖交回手提咪。

傅佩晴 我係學生會會長！我要發言！呢度有一份學生會嘅問卷調查！超過九成嘅學生認為校長成立嗰條校規係無理嘅 ——

凌芷 傅同學，不如你拎返枝咪先啊。

傅佩晴從工作人員處接過手提咪。

傅佩晴 喂，喂，各位，呢度有一份學生會嘅問卷調查，有九成同學認為新校規係無理嘅，小息只有十五分鐘，換埋衫計埋落操場，前前後後得返五、六分鐘打波，導致有唔少同學寧願放lunch嗰陣落下邊條邨度打籃球。我曾經多次向校長反映，但係校長反而強制低年級同學留校午膳！證明咗佢呢個人，係唔肯聽人意見，一言不合，就逼走學校元老！所以，我哋學生先至決定罷課，但係佢繼續無視我哋嘅訴求，要我哋休學不特止，仲用「罷課事件」去逼陳副校辭職！我哋學校唔需要一個咁嘅校長！

傅佩晴交回手提咪。

凌芷 我回應一下啦。首先，我歡迎意見嘅。但係用錯誤嘅方法去表達就恕不苟同。學生罷課表現咗一樣嘢 —— 為反對而反對係現今社會嘅主流價值，導致到唔同意見嘅雙方根本冇討論嘅餘地。我覺得作為一個校長，有責任去令學生明白，作一個決定唔應該由情緒主導。我認同蔡Sir所講，醫生需要有醫德、律師需要捍衛公義，正如老師應該要教知識而唔淨係教書。但係當大家空談理念、空談精神、空談夢想嘅同時，有冇諗過點樣去實踐、有冇資本去實踐？當我哋口講理想，但係又冇具體方法去實行，咁樣只係任性。就好似我校而家嘅情況，要保留學校嘅傳統，但係又可以點樣改善學生嘅成績呢？對於呢一系列積落嘅問題，我哋需要「對症下藥」。我希望在場嘅同學實際啲諗一諗，係咪陳副校親口同你哋講佢係被逼辭職㗎呢？定還是係你哋一廂情願去相信陳副校係被逼辭職呢？

傅佩晴在台下叫出。

傅佩晴　我好肯定！陳副校親口同我講佢唔想離開呢間學校！所以我好肯定無論係調職定辭職，佢都係被逼！

凌芷　　陳副校，你唔回應？

傅佩晴　呢條問題唔應該叫當事人答囉！陳副校點答都死㗎喎！喺呢個情況佢可以答「被逼」咩？佢答係「被逼」你咪又係拎份簽咗名嘅合同出嚟講！

凌芷　　傅同學，你要發言可以先舉手，拎枝咪先。每一位同學都喺台下邊叫上嚟嘅話，呢個聽證會會進行唔到落去。既然陳副校唔回應，我哋先唔討論「自願」定「被逼」，我哋討論責任——作為一個老師嘅責任。蔡Sir，新校規啱啱訂立嗰陣依然有好多同學冇換PE衫打籃球，但係偏偏有兩個畀訓導組捉咗，我有冇講錯？

蔡霖接過手提咪。

蔡霖　　冇。

凌芷　　既然其他同學都有犯校規，點解淨係捉佢哋啊？

蔡霖　　凌校長你訂立新校規嘅時候，係話怕同學著住校服打波容易受傷，而咁啱，呢兩個同學正正喺打波嗰陣撞傷咗另一個同學。

凌芷　　所以唔關佢哋冇換到PE衫事？

梁健博舉手。

梁健博　我想發言。嗰兩位同學係我捉㗎，冇換到波鞋係其中一個原因，不過主要係因為，我認為佢兩個欠缺體育精神。

凌芷　　梁同學，咁如果佢哋冇撞傷同學，你仲會唔會捉佢哋啊？

梁健博接過另一枝手提咪。

梁健博　唔會。

凌芷　咁你係捉佢哋違反體育精神啊，定係違反新校規呢？

梁健博　……

蔡霖　係捉佢哋違反咗校規背後嘅精神。

凌芷　咁即係蔡Sir你同陳副校係認同梁健博嘅做法喫啦，係咪？

蔡霖　冇錯，規則嘅理念比規則本身更加重要。

凌芷　作為訓導主任嘅蔡Sir竟然擅自演繹校規，仲錯誤引導學生去執行，呢個就係你哋一貫嘅做法。對唔住，我唔係想咄咄逼人。我只係想大家搞清楚，正因為對於規則唔同理解。亦都導致到長跑隊嗰件事嘅出現。根據教育局嘅指引，我認為練習要留喺操場度進行，呢個關乎到學生嘅安全問題。但陳副校一直允許長跑隊喺後山練習，不過呢一點我絕對唔同意。

傅佩晴　受傷同學嘅家長都冇追究過陳副校嘅責任！

凌芷　冇錯，因為喺家會嗰陣我哋迴避咗一個問題——Brian，即係受傷嘅嗰位同學跑咗去另外一邊，嗰邊唔係你哋平時練習開嘅地方，佢同佢屋企人講，係佢自己跑過去。但係真相係咪咁呢，陳副校係咪唔俾佢會跑去嗰邊呢？定係陳副校明明知道Brian要跑去有車嘅地方，佢都罔顧教育局嘅指引，依然批准Brian跑過去呢！

傅佩晴　嗰度係有車行，但係平時都有人喺嗰度練跑喫！

凌芷　不過練跑嘅唔係學生，係成年人。陳副校，你係咪想逃避你身為老師、身為大人嘅責任？

靜默。

梁健博舉手。

梁健博　我想發言。呢度有一段錄音，我要求播出㗎。

短暫的靜默。

凌芷　　……關於啲乜嘢㗎？

梁健博在電話中播出Brian的錄音。

Brian　喂、喂。大家好啊，我叫Brian，係一個學生。

背景中亦傳來梁健博的聲音。

梁健博　精簡少少啦。

Brian　係喇。呢個聽證會我唔係幾方便出席。你可以話我冇膽啦，我喺度嘅話姓凌嗰個一定係咁「啫」住我㗎。

梁健博　禮貌少少。

Brian　係喇，道德高地啊嘛。呢件事……我諗多多少少都因我而起。直到今日，我隻腳仲未好得返，醫生話……就算好返，我以後跑步都可能會有困難。但係，我冇怪陳副校、我冇怪小巴司機、我冇怪任何一個人，因為嗰條路，係我自己揀㗎，係我自己要跑過去。陳副校成日同我哋講：「運動唔係要同其他人鬥，而係要贏自己，唔好太計較成績、唔好太計較成敗，自己嘅賽果，自己負責。所以跑啦，搏盡、無悔。」佢係咁講㗎，正正係因為遇到佢，我覺得我呢個人，算係成長得幾好啊，就算之後跑唔到，行囉，我信我會行得過終點㗎，我唔希望有人為我負責，亦都唔希望有有心人強逼其他人為我負責。我希望我嘅路，由我自己去選擇，我叫Brian，一個喺呢間學校讀咗五年嘅普通學生。

錄音完結。

短暫的靜默。

梁健博　呢段係Brian嘅錄音……佢受傷嗰日……其實我有同佢一齊跑。我都有跑去另外嗰邊。上山之前，我哋去咗問陳副校：聽講山上邊有棵樹，每年呢幾日，都會開滿紅葉。喺度讀咗咁多年書，我哋兩個都有去睇過，可唔可以跑過去望一望啊？佢答：你哋自己揀啦，我相信你哋。不過嗰邊有車㗎吓，要去嘅話，小心睇車啊……冇錯，陳副校係知道Brian同我會跑上山，但最終跑去另一邊係我哋嘅決定。所以如果真係要追究，我同Brian都要負責。呢個……就係嗰日嘅真相。至於陳副校係因為呢件事被逼調職，定係自願，我冇辦法幫佢回答。

短暫的靜默。

陳賢　……去到呢個階段，我可唔可以講幾句啊？梁健博，多謝你有勇氣喺咁多人面前將你嘅諗法講出嚟。各位，呢個係聽證會，聽證會嘅目的係回應大家嘅意見。喺聽完咁多種講法之後，我想問在座嘅咁多位 —— 校董、老師、學生、家長、舊生，甚至乎同我哋學校有任何關係嘅嘉賓一個問題。大家覺得我應唔應該辭職呢？認為我應該辭職嘅，請舉手。

稍停。

陳賢　認為我唔應該辭職嘅，都麻煩你舉一舉手。

停頓。

陳賢　我應該點做呢？點做先係最好呢？……呢個問題，我諗咗好耐。不過，就算諗咗好耐、就算有好多掙扎，我都需要有一個決定，我決定辭職。其實喺呢個聽證會之前我已經決定咗。唔係任何一個人強逼我，而係我認為，我需要為呢間學校、為所有嘅學生、為呢段時間發生嘅所有事負責。不過大家要搞清楚一樣嘢 —— 我唔認同凌校長嘅教育理念、我亦都唔認同辦學團體嘅決策。所以，我辭職，我希望通過呢件事，強逼大家諗一諗 —— 唔係邊一個人啱、邊一個人錯，而係邊一個教育方針，更加適合我哋嘅學生。我五十七歲，本來仲有三年

就正式退休。呢次罷課嘅學生，大多數都係中四、中五，十六、十七歲嘅細路仔。佢哋都係喺千禧年之後出世，同我哋成長嘅背景完全唔同，佢哋未經歷過回歸，未試過殖民地統治，到佢哋五十七歲嘅時候，已經係二零五七年之後。到時嘅生活會係點樣呢？我冇辦法想像，好可能我已經入土為安，但係，佢哋嘅人生會繼續⋯⋯或者喺佢哋人生過程當中，到到某年某月某日，會突然記起我呢個老人曾經講過嘅某一句說話。正正係因為咁，我覺得，我哋唔應該幫佢哋去揀，我哋只可以話畀佢哋知，我哋嘅理念、我哋嘅經驗、仲有我哋行過嘅路 ——未來嘅路要點樣行，應該由佢哋自己去選擇，就算條路行錯咗，成功、失敗、從錯誤中吸取教訓，唔係都係人生嘅必要歷程咩？在座有邊個人係未做錯過？作為教育工作者，我唔可以逃避Brian受傷嘅道德責任仲有罷課事件嘅良心譴責。我希望做一個榜樣 —— 學校唔應該充滿仇恨，我哋可以反抗、但係唔好敵視一個人；我哋可以討厭、但係唔好去憎恨；我哋可以批判、但係唔好去批鬥。唔好失去希望、亦都唔好失去對人嘅信心，我相信，「人」呢一種生物，係有無限嘅可能。在座嘅咁多位，我希望大家可以諗一諗，我哋學校未來嘅路，應該要點樣行。由始至終冇人逼過我，我陳賢係自願辭職，請你哋接納我嘅辭職請求。

第九場完

第十場

接上場，禮堂，猶如戰爭後的廢墟。

場內餘下傅佩晴和梁健博，他倆坐在禮堂上，靜默。

頗長的沉默。

梁健博的手提上播出錄音。

凌芷　　美軍好後悔，佢話，個決定會折磨佢嘅靈魂到佢死嗰一刻。

靜默。

凌芷　　因為做最後決定嘅人，係佢。

靜默。

傅佩晴　你有錄到㗎。

稍停。

傅佩晴　你明明就有錄。

稍停。

傅佩晴　點解你唔肯畀我？

稍停。

凌芷　　的確陳副校嘅調職係我安排嘅。

梁健博　如果我將段錄音畀咗你，你係咪淨係會cut呢一句出嚟？

沒有回答。

梁健博　我開始明白嗰個美國士兵嘅感受……你有冇諗過啊？佢有乜責任要去決定殺一個人？……打仗唔係士兵同牧羊人嘅責任㗎。決定打仗嘅，永遠都輪唔到士兵……係執政者去決定……係囉，如果美國總統冇攻打到阿富汗，嗰個士兵，咪根本唔使去做選擇囉。

靜默。

蔡霖進入。

蔡霖　　學校關門喇，你兩個仲唔走？

傅佩晴　蔡Sir……

蔡霖　　拍拖呀？

傅佩晴　食曚佢呀，下世啦。

蔡霖　　禮堂鎖匙呀，鎖完門聽日返嚟拎返去校務處啦。

蔡霖拋出鎖匙。

梁健博　……畀返你會唔會好啲？我哋拎住學校鎖匙好似唔係咁好。

蔡霖　　你唔記得咩？我之前遞咗信辭職啦。聽日開始……我唔再係呢間學校嘅老師喇。

停頓。

梁健博　去邊啊？

蔡霖　　去教補習社。

梁健博　聽日咁快？

蔡霖　　遲咗喇，你有個師兄，一早做咗補習天皇喇。

梁健博　蔡Sir……我……係咪做錯咗？

蔡霖　　「真理在胸筆在手，無私無畏即自由。」唔好放棄做一個將真相報導出嚟嘅記者。保重喇。

梁健博　我哋仲有冇機會見到你？

蔡霖　　梗係有，留意巴士車身啊。嚟補我啊。

蔡霖離開。

沉默。

傅佩晴　打唔打羽毛球啊？……

沒有回答。

傅佩晴　我突然覺得……我哋好似一個羽毛球……

第十場完

第十一場

操場。

凌芷穿著體育服在無人的操場上跑著。

陳賢進入。他穿著西裝，拿著兩個羽毛球拍，進入。

陳賢　　Last day，唔係唔界面呀嘛？

凌芷　　咁早嘅？

陳賢　　校工話你朝朝六點鐘都會喺度，特登嚟揾你打返兩球。

凌芷　　唔上禮堂？呢度有網。

陳賢　　使乜網呀。

凌芷　　咁點計分？

陳賢　　計乜鬼嘢分呀，求學不是求分數。

凌芷　　我唔認同。

陳賢　　你認唔認同都好啦，我又唔係嚟揾你辯論。同我打返一場啊。

凌芷拿過球拍。

凌芷　　其實你可以去友校啊……你唔需要好似蔡Sir咁堅持辭職㗎喎。

陳賢　　我想感染你啊嘛。

凌芷　　咁你似乎有啲天真。

陳賢　　最後你都冇追究班學生同埋老師啊,係咪?

凌芷　　你當我係實踐你嘅教育嘅一部分呀?

陳賢　　有教無類呀嘛。

凌芷　　呢個世界冇你諗得咁美好。

陳賢　　我始終相信一句話:「一棵樹搖動一棵樹,一朵雲推動一朵雲,一個靈魂喚醒一個靈魂。」

　　　　燈漸滅。觀眾隱約聽到羽毛球對打的聲音。凌芷説一比零。

第十一場完

全劇完

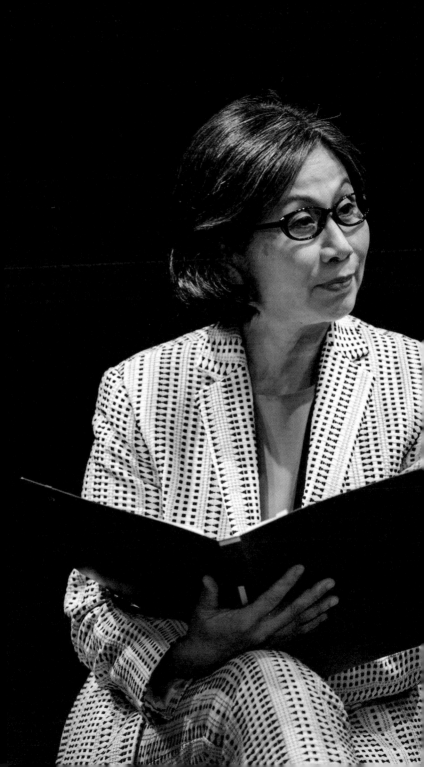

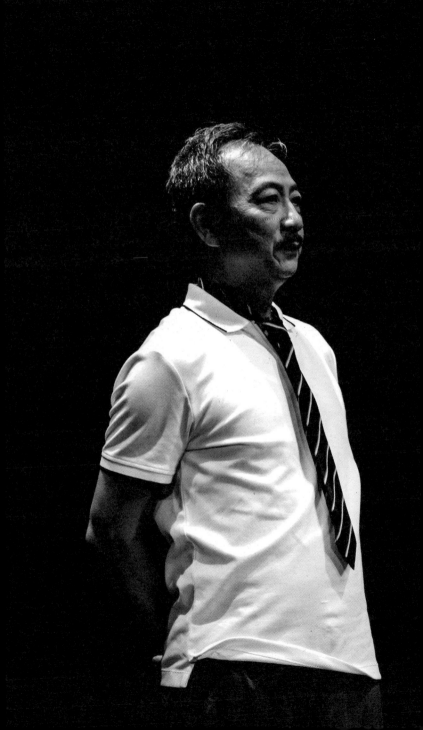

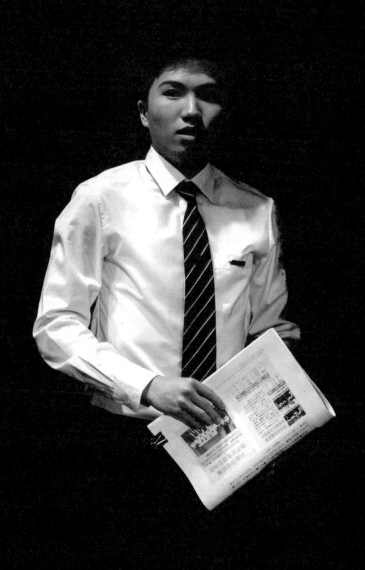

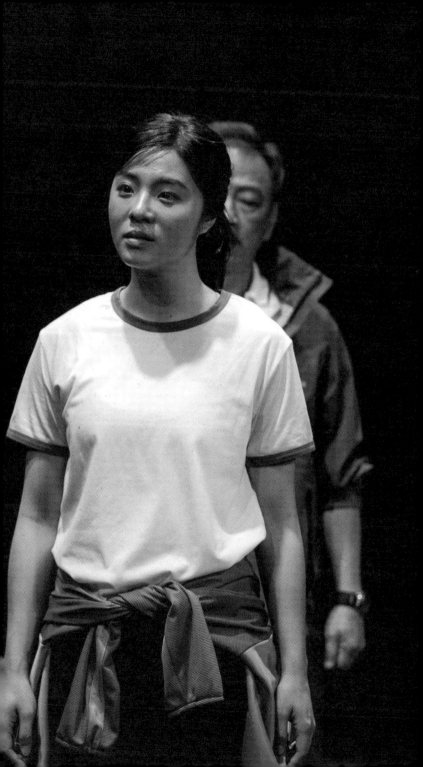

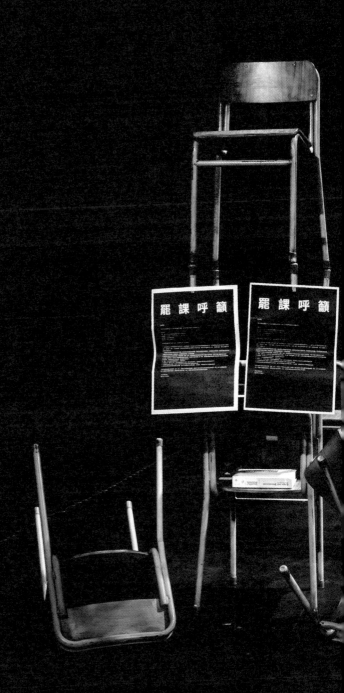

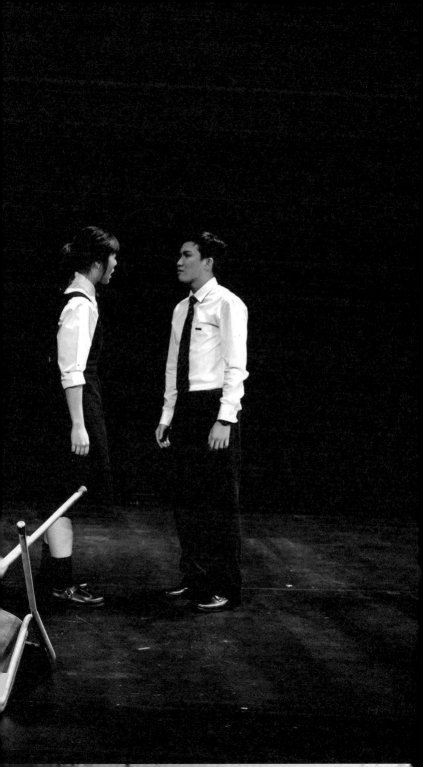

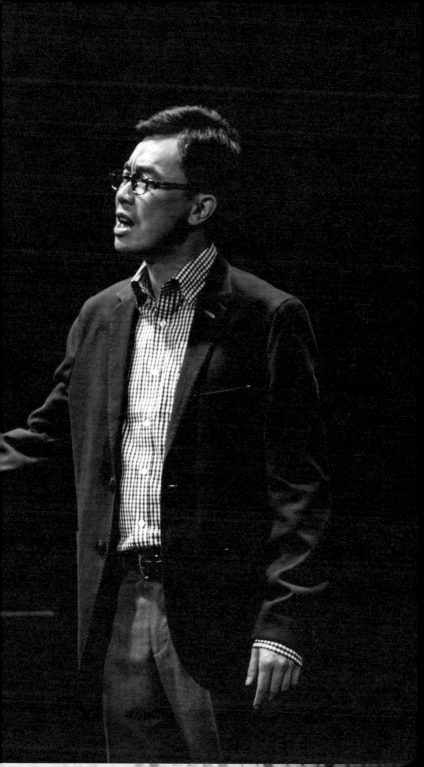

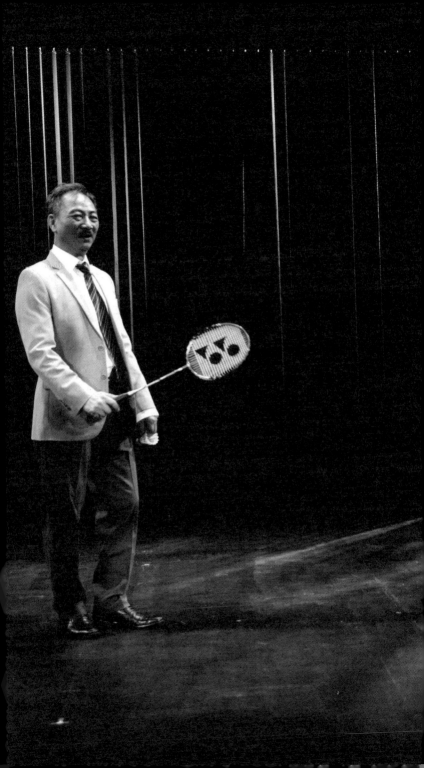

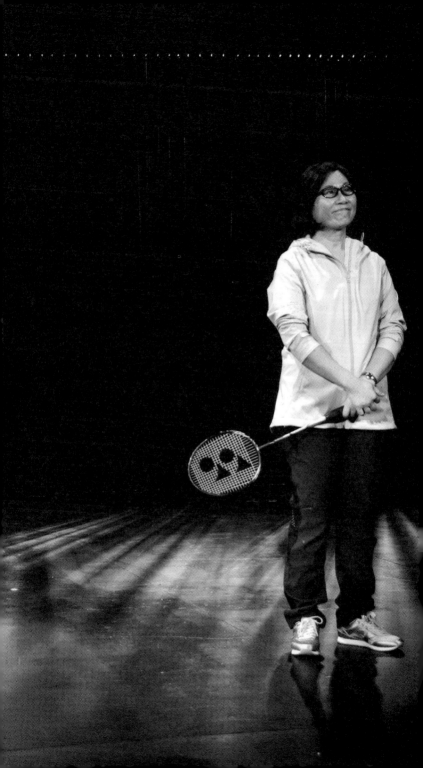

編劇簡介

郭永康，2016年畢業於香港演藝學院戲劇學院，獲藝術碩士(優異)，主修編劇。在校期間曾獲Sam Leung's Studio獎學金及三度獲張達明劇作獎學金。

編劇作品包括：巴爾劇場《這夜煙火燦爛 —— 北京舊城的故事》；香港話劇團《一飛沖天去》、《原則》；香港演藝學院《真實的謊言》及大細路劇團《小海螺與大鯨魚之環保遊世界》；翻譯作品有天邊外劇場「新導演運動」《教父阿塗》及《傷逝如她》。

憑《原則》獲提名第十屆香港小劇場獎最佳劇本。

編劇的話

家中的窗可以看見我的母校，但母校裡的學生大概看不見我。

街上遇著穿著校服的他們，他們應該都不會注意穿著便服的我。

緬懷是老去的人的特權。我常在想，「我」是因何而成為現在的自己？

我相信人是善良的——因為在我穿著校服的時候曾經有人如此告訴我。

「那麼，人的原罪就從來都不存在？」我問。

「這樣想你的人生會快樂一點。」他回答。

「吃下禁果不正正是要追求快樂嗎？」

「是誰規定人不能偷吃禁果？」

「是神吧。」

「我們學校供奉的是黃大仙。」

「你呢？」

「我？我供奉我的老闆。」

不知為何，我常常記起這一段對話，或者因為當天我正咬著蛇果，有點苦，搞不清楚是農藥的苦還是它本身已是苦的；亞當和夏娃吃下的同時有否後悔呢？始終這不是人間美味。我到現在仍然不明白，為甚麼他要從高處跳下，對於正坐在課室裡的師弟妹，大概是無關痛癢的一段歷史。但是，我依然記著，這是我成長的一部分——「你要相信人是善良的，這樣想你會比較快樂。」這是他對我的最後一句告誡。

郭永康
2018年9月

《原則》首演製作資料

演出地點：香港話劇團黑盒劇場
演出日期：1-12.7.2017

角色表

雷思蘭 飾 凌芷
高繼祥 飾 陳賢
張志敏 飾 蔡澤霖
黃雪燁 飾 傅佩晴
袁浩楊 飾 梁健博

製作人員

編劇	郭永康
導演	李中全
佈景及服裝設計	王健偉
燈光設計	羅瑞麟@iLight Production Ltd.
音樂及音響設計	馮展龍
監製	彭婉怡
執行監製	酈天恩
市務推廣	黃詩韻、張泳欣、陳嘉玲
技術總監	溫大為
技術監督	馮之浩
執行舞台監督	陳國達
助理舞台監督	廖詩韋
道具製作	黃敏蕊
服裝主任	甄紫薇
化妝及髮飾主任	王美琪
燈光	朱峰
音響	祁景賢

《原則》(2018新版) 製作資料

演出地點：香港大會堂劇院
演出日期：9-25.11.2018

角色表

雷思蘭 飾 凌芷
高翰文 飾 陳賢
辛偉強 飾 蔡霖
黃雪燁 飾 傅佩晴
潘泰銘 飾 梁健博

製作人員

編劇	郭永康
導演	方俊杰
佈景及服裝設計	王健偉
燈光設計	楊子欣
音樂及音響設計	馮璟康
監製	梁子麒
執行監製	李寶琪
市務推廣	黃詩韻、黃佩詩、陳嘉玲
技術總監	林菁
舞台監督	彭善紋
助理舞台監督	譚佩瑩
服裝主任	甄紫薇
燈光	朱峰、趙浩鎔
影音	祁景賢、盧琪茵
化妝及髮飾	王美琪
道具	黃敏蕊

香港話劇團
HONG KONG REPERTORY THEATRE
since 1977

香港話劇團
黑盒劇場原創劇本集（一）
《灼眼的白晨》、
《原則》、《好人不義》

編劇
《灼眼的白晨》甄拔濤
《原則》郭永康
《好人不義》鄭迪琪

出版
香港話劇團有限公司

主編
潘璧雲

副編輯
張其能、吳俊鞍

攝影
《灼眼的白晨》
Cheung Chi Wai @ Hiro Graphics
《原則》
Ifan Yu
《好人不義》
Wing Hei Photography

封面設計及排版
Amazing Angle Design Consultants Ltd.

印刷
Suncolor Printing Co. Ltd.

發行
香港聯合書刊物流有限公司

版次
2018年11月初版

國際書號
978-962-7323-29-7

售價
港幣166元

香港皇后大道中345號上環市政大廈4樓
電話 (852) 3103 5930
傳真 (852) 2541 8473
網頁 www.hkrep.com

香港話劇團由香港特別行政區政府資助